康里巙巙（1295～1345）

在中國的傳統中，「止統」是一個深植於人心的觀念，因而，無論在藝術上，在政治上，儒家的士人意識對於「披髮左衽」的外族，總是有難以言喻的格格不入之感。而具有龐大人口以及在悠久的文化意識下所形成的中國士人所擁有的心靈資產，卻不像疆土或政權那樣可以任意掠奪的。因而，甚至連米芾，三代仕宋，都還要收起他突厥來的封姓「米」，而以楚國人的古名「芊」自稱，以保持漢族的尊嚴而不被歧視。

毫無疑問的，元代，就是這樣一個充滿了外來民族與漢民族之間，接納與對立不斷出現衝突矛盾的時代。

關於康里巙巙這個人及其家庭背景，怕得先從「康里」這個姓談起，康里是古代高車國的地名，住在這裡的部族，以善製高大的車類聞名。一直到了蒙古帝國的初期，這個地區才被稱為「康里」，入元之後，康里族屬於色目人的階層，是介於統治者蒙古人與被統治者漢人之間的一個政治族群；原是一個以征戰爲主的部族。這裡要特別說明的是，蒙元帝國將轄區內的人民分四個階層，分別是統治階層的蒙古人、色目人（塞外的其他少數民族之統稱，如遼、金、夏之人民，屬大元帝國的第二等人）、漢人（原金朝統治下的漢族）、南人（原南宋轄區內的人民，地位最爲低下）。

據盧慧紋教授考證，康里部族入元大約是在成吉思汗時期，於哲別與速不台討伐欽察時，被哲別所攻散、歸納。康里巙巙的祖父燕眞和兄弟們在此時被擄，那時成吉思汗憐他孤幼，因而收納撫養，並遣侍於忽必烈的宅邸裡供差。康里巙巙的祖父因而進入了蒙古世族中最尊榮崇高的一個圈子。忽必烈與燕眞年紀相仿，成為一起打天下的「伴當」（類似漢人的結拜兄弟）。在元憲宗蒙哥死後，忽必烈與阿里不哥爭位，康里子山的祖父燕眞被交付予護送忽必烈的妻室南徙的重要任務，而康里一家也因為燕眞之忠誠的家臣關係，成為元代皇室深爲信任的一員。

康里巙巙的父親康里不忽木，從小就追隨著元朝漢儒許衡，於國子監就讀，已經成爲元世祖的忽必烈，接受了他的建議，改革國子監，其中並設立「書學」一科，「專令曉習字畫」，是對中國書畫藝術的肯定，也表示了他已經認識到藝術與儒家思想有著密不可分的關係。不忽木對儒家的崇敬，也顯示在他清廉正直的一生，死時需靠元成宗賜銀才能完成喪葬之事，足見風骨高潔，是如何地遵從儒家廉潔的思想。他們沒有封邑，也沒有食邑，與一般奢華的元蒙世族有相當大的差別。

這就是康里巙巙的家庭背景，其出身與家風透露出正直、忠誠，以及在蒙元王公中少見的耿介的儒家個性。他除了有本族的名字之外，也有漢人一般的名字號——子山。

康里子山在二十六歲時便已經任秘書監丞，五年後升任秘書太監，掌管歷代圖籍以供御覽，是一個可以飽覽宮中書畫藏品以及與皇帝時有接觸的職位。三十五歲（1329）那一年，元文宗成立了奎章閣學士院，「日

康里巙巙《行草書柳宗元梓人傳》卷尾之落款

康里巙巙，字子山，屬色目人。由於祖父與元世祖忽必烈的「伴當」關係，康里子山自幼便「襲宿衛」，出入禁宮，歷任承直郎、翰林學士承旨等官職，期間較重要的是擔任元文宗的帝師，影響皇帝對藝文方面的重視。其書法粗獷勁爽，以犀利而迅捷的運筆，重新創造了章草的新風貌，於元代書壇另立一幟。晚年時出拜江浙行省平章政事，一年後被召回京，卻在途中感染熱疾去世，享年五十一歲。（洪）

以祖宗明訓，古昔治亂得失陳說於前，使朕樂於聽聞。」隔年，已經身爲禮部尚書的康里子山不但兼群玉內司事，並兼經筵官，負責的正是「以聖賢格言講誦帝側」，以及書畫鑑定。

康里子山除了作爲朝臣之外，他善書的名聲，也使得他在朝中負責書碑、書額以及挑選書手的工作，當元文宗天曆三年（1330）下令編寫《皇朝經世大典》時，康里負責的便是挑選善書的文學儒士，給以筆札，令其繕寫。

正當他「講誦帝側裨益良多」的時候，元文宗，卻在1333年過世，繼位的元順帝此時只不過是個十四歲的孩子，康里子山則擔起了皇帝的老師，他苦口婆心的爲順帝講經說儒，而順帝欲以師禮對之，卻又力辭不可，嚴守君臣本分，「凡四書六經所載治道，爲帝演繹而言，必使辭達感動帝衷，敷暢旨意而後已」。完全表現了他以天下爲己任的漢儒個性。

在元文宗、元順帝時期，漢人與儒家的治國思想使得衝突不斷的蒙古人高壓政治、聚斂貪婪的風氣與中國士人的風流自尊之間，得以有共存的餘地，居於帝王的導師，康里更是貢獻良多。

在南方的藝文活動以湖州爲中心而不斷擴展的同時，北方的書畫重鎮奎章閣卻在元文宗去世時，面臨了存廢的危機。在與蒙古大臣的力爭之間，元順帝採納了康里子山的主張，並做出了折衷的辦法，他將「奎章閣」改爲「宣文閣」，「藝文監」改爲「崇文監」。使得元代宮廷的書畫收藏能夠延續四十年，直到元朝滅亡爲止。這對於書畫作品的亡軼流散，保存與鑑定的工作，甚至於對明朝的書畫發展，都具有相當的貢獻。

康里子山的另一個貢獻則是他對於元代的科舉存廢上的努力。元初首開科舉是雅好藝文的元仁宗時期，此是招攬漢儒入仕的一個重要途徑，但順帝繼位不久，至元元年（1335）又罷了科舉，康里子山在至元六年（1340）對順帝進言：「古昔取人才以濟世用，必由科舉，何可廢也」。於是當年十二月，順帝再度恢復了科舉。

康里子山自幼便「襲宿衛」，出入禁宮，一直到承直郎、集賢待制、秘書監、禮部尚書、經筵官、翰林學士承旨、晚年五十歲時出拜江浙行省平章政事，一年後被召回京，卻在途中感染熱疾去世，享年五十一歲。康里子山一生大多在大都任官，除上述的江浙一行之外，元史上曾另載有兩度前往江南的紀錄，一次是奉命往覲泉州市舶司，一次是任江南行臺治書侍御史，但泉州之行並不見於正史，而盧慧紋教授則推定大約分別在1310年代後期與1328年左右。當前往江南行臺御史時，趙孟頫、鮮于樞都已經謝

許衡畫像（明萬曆《三才圖繪》刻本）

許衡（1209～1281）字仲平，號魯齋，人稱魯齋先生。河內（今河南沁陽）人。元世祖即位後，曾主持國學，官至國子祭酒，拜中左丞，後以病辭歸。許衡爲宋末元初的著名學者，善講學，雖武夫俗士聽其言，亦能感悟。康里子山的父親康里不忽木從小就追隨他於國子監就讀，深受影響。康里子山養成正直耿介的儒家個性，在這樣的家庭背景下成長，使康里子山間接受到許衡的影響。（洪）

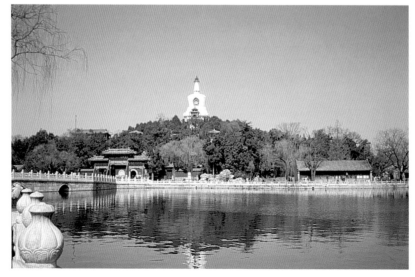

北京 北海公園之瓊華島（洪文慶攝）

北海公園位於紫禁城之西北，是中國現存帝王宮苑中，歷史最爲悠久、規模宏大的一處皇家苑園。始建於金代，蒙元統治中國後，定都於大都（今北京），更加擴建，以萬壽山（今稱瓊華島）爲中心，廣建殿閣和亭臺水榭，營造一座專爲帝王遊樂的禁苑。今島上的白塔爲清順治初年專爲籠絡信仰喇嘛教的蒙古與藏族所建。康里子山一生爲官多在大都，又曾爲帝師，想必也曾陪過皇帝到此行走吧！（洪）

元 虞集《行書白雲法師帖頁》
北京故宮博物院藏
紙本 30.7×51.8公分

虞集（1272~1348），字伯生，號邵庵，祖先為四川人，後徙居江西。曾官大都路儒學教授，秘書少監，奎章閣侍書學士，參與纂修《皇朝經世大典》。虞集是元初四大詩詞家之一，也是著名的書法家，摹古功力深厚，勁建古雅，是元文宗寵愛的書家之一，曾幫助建立奎章閣。奎章閣在元順帝時廢止。康里巎巎時為帝助建立奎章閣。康里巎巎時為帝助，在他的力爭之下，又恢復奎章閣，但改名為「宣文閣」，功能相同。虞集與康里，雖然年齡差距頗大，但在纂修《皇朝經世大典》與促建奎章閣，推廣書畫藝術與保存的作用與努力上，則是一致的。（洪）

世，到底江南之行，對於康里一生的藝文有何重要影響，實難估計。康里曾經在至正四年（1344）於杭州拜見了趙孟頫的《常清靜經》，並留下跋語，他在江浙行省平章事的那一年，在杭州留下了許多的書匾。

解縉在《書學源流詳說》一書中提到：「子山在南臺（即江浙行省平章事之時）時，臨川危太樸（危素）、饒介之得其傳授。」但，明顯地，明代初期宋克、沈粲等人流利而圓轉的筆法，與元末江南的粗獷風格，有著完全不同的風味，吳中文徵明所受到康里風格的影響更是無須言喻。

康里五十歲時的江南之行，昔年舊識柯九思也已經過世，所以此行，子山似乎並沒有留下太多與當時江南隱逸文人交流的紀錄。但他「日書三萬字」勤練而成的筆翰，形塑了他的強烈風格，穿透了歷史時光，雖然明人多以復古的角度論之，如陶宗儀《書史會要》說：「巎巎刻意翰墨，正書師虞永興，行草師鍾太傅、王右軍，筆畫遒媚，轉折圓勁，名重一時。評者為國朝以書名世者，自趙魏公（趙孟頫）後，便及公也」。何良俊《四友齋叢說》則道：「子山書從大令來，旁得米南宮，神韻可愛」。

但他的書風在溫文的趙孟頫重新詮釋的二王系統外，以犀利而迅捷之風格，重新創造了章草的新風貌。這一點，江南楊維楨則在強調復古的脈絡中，更加的豐富化了其放恣的神采。

康里子山，在父兄的薰陶中，畢生以儒者自居，對帝王，他是一位嚴謹的人師，對文物保存，他是一柱端莊肅重的棟梁，對書法，他則是一個直接穿透歷史時光而發生影響的巨匠！

元 薩都剌《跋李士行江鄉秋晚》
卷 紙本
31×55公分 台北故宮博物院藏

蒙古人入主中國，也帶領大量的色目人進入中原，接受漢化，有些能詩能文，還擅書畫，除本書的主角康里外，還有像鮮于樞、薩都剌、貫雲石、余闕、高克恭、泰不華、伯顏不花等，都是著名的西域人，在詩文或書畫方面都有極高的成就。薩都剌（約1300~1350），字天錫，別號直齋，回回人。泰定四年（1327）及進士第，曾任京口（今鎮江）錄事司達魯花赤，因此同江南文人往來頻繁。可惜其書法之名為詩名所掩。此跋書法渾厚樸實，有北方民族的率真之氣。可惜其書法之名為詩名所掩。（洪）

《與彥中郎中札》

冊頁 紙本
日本東京國立博物館藏

這件尺牘中稱彥中爲郎中，郎中乃是朝廷中書省下所屬的官職，但從《謫龍說》的跋語資料中，大約可以推斷這是傳世中康里子山寫給葉彥中最早的一封尺牘。

從尺牘的內容，可以看出康里此時離開

大都兩個月左右，而確切的年代並不清楚，從書風看來，很可能是我們所見最早的一件康里子山的作品。

作品以較爲端莊的行楷寫成，略帶有趙孟頫的風格。趙孟頫在大都時，其書名甚爲崇高，影響力自然是極大的，僧人來復曾留下康里子山親自受學於趙孟頫的言論，但由書風及趙孟頫停留大都的時間來看，似乎值得商榷，但康里子山早年受到趙孟頫的影響應該是很有可能的。

然而，康里子山的撇捺略帶有遲滯之意，如「彥」的撇，「令」的捺、「參會」等等，尤其是最後的「彥」字，更讓人想到黃庭堅的筆意。

基本上康里的結字，是以晉唐人小楷的筆調進行，這與他正書從虞世南的說法一致，這種書風來源，也與趙孟頫相同。而康里子山卻特別著力於筆端穎毫的勾勒，因而里子山與趙孟頫雖然書名相繼並稱，但書風卻不同的原因之一。

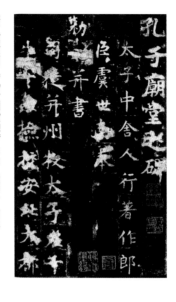

唐 虞世南《孔子廟堂碑》局部 626年 拓本
北京故宮博物院藏

《孔子廟堂碑》是虞世南傳世著名的楷書碑，其結字嚴謹，用筆溫文儒雅，在初唐與歐陽詢的堅毅風格互爲瑜亮，轉折不露鋒芒，瀟灑自若，有南朝貴公子之氣息。

風格顯得特別犀利，從他這件早年的書跡中便可看出。

中國的製筆業在元代有重大的變化，便是湖州的兼毫筆出現，這種特別適合書寫甜美書風的筆類，似乎並沒有在北方發生效力，從康里子山一生的作品來看，他幾乎都是用尖銳剛健的毛筆，在提按間少用到筆腹，而以筆尖的運動較多，這可能也是造成康里子山與趙孟頫雖然書名相繼並稱，但書風卻不同的原因之一。

湖筆（張佳傑攝）

元代杭州一帶，由於書畫文人頗多，經過南宋兵亂之後，宋代歙縣的筆工弟子逐漸在杭州一帶重新匯集起來，湖筆就是這時候發展出來的新名品。傳說趙孟頫最愛湖筆，由趙孟頫的書風可知，湖筆應當屬兼豪或軟豪，因而寫來筆鋒溫潤晶瑩，鋒毫不露，而流麗倜儻。

黃庭堅「笋」字

黃庭堅「笋」字與康里子山「彥」字的比較

康里子山「彥」字

台候復何如不省托
底荀安如常不一
記念石展事望於　家兄慶達知得顗興衡
一封記事囑之住王公慶
彥中為當顆一封記事又庫中鈔望
彥中於　家兄慶說得寬至冬間甚幸肯偕
言得罪惟
音兄不見責父母無用之辯不急之察願卉而
不治為妙
台性太剛直人不能堪自今諸小加收歛則盡
善矣此由
參會伏兇
善加保愛不宣
彥中賢友心契
九月廿三日記事
康里巙巙拜

余酷嗜苦筍諫者至十人戲作苦筍賦其詞
曰僰道苦筍冠冕兩川甜脆愜當小苦而及
成味溫潤縝密多啗而不疫蓋苦而有味
如忠諫之可活國多而不害如舉士而皆得賢
是其鍾江山之秀氣故能深雨露而避風
煙食肴者以之開道酒客為之流涎彼桂玫之
與夢永又蜀士之同年倀其曰苦筍不可
食葢士之勳疾使人萎而瘁于朱實與之
下葢上士之諛而喻中士進則君信退則眤焉
下士信耳而忘目其頑不可籲李太白曰但
使主人能醉客不知何處是他鄉
其知苦筍中趣乎為醒者傳

北宋　黃庭堅《苦筍賦冊》1099年　冊頁　紙本
31.7×51.2公分　台北故宮博物院藏
《苦筍賦冊》是黃庭堅的小字行書手札佳作，黃山谷用筆中鋒，行末轉折以頓錯為之，深得古人屋漏痕之妙，我們看「筍」字的捺筆與康里子山此札最後一行「彥」字的撇筆，似乎深得相同的意趣。

《致彥中尺牘》

卷　紙本　30.8×54.99公分
台北故宮博物院藏

這件墨跡的抬頭「彥中管賢友」中的「管」下有空字，《式古堂書畫彙考》中則補上了「勾」字，則這件作品應該是葉彥中在任「江南行臺架閣管勾」時，康里子山所寫給他的信札。

康里子山書寫給彥中的這件尺牘內容如家書一般，「請家兄使」四字，彥中似乎是升遷至京師的跡象，康里企盼彥中的來到，信中亦提到了康里喪女之痛，信後所附言「諸般雜色素箋及建連，附來此小為壽，銀朱亦望惠數兩，欲為印色，此中者不可故也」。儘管身居帝王之側，康里的家境並不如其他蒙古王公貴族一般富裕，由此可見其清廉。

這件冊頁除了康里子山的字跡外，也留下了讓我們理解古人信札的保存方式。我們看每隔兩行便在第二、三字間出現的墨暈，便知道這件尺牘不是折起來的，的，因而外面沾染的水漬滲入的時候，才會有固定的距離。但他顯然是捲起來的，因為墨漬的暈開由前往後漸漸變小，所以我們知道一定是捲在外面的紙先吸去了水分，而捲在裡面的紙則因觸碰到的水量較少，暈開的範圍也就變小。由於這個原因，我們知道信必然是寫完後由後往前捲。再看冊頁的最後也保存了信外的收信人以及寄信人的部分，然而，由於被截去的關係，這一定不是一個信封或箋條，應當是寫完信札之後，捲起來再寫在同一張紙的背面上的，最後加上封印（或者是火漆），而可能是為了保存卷首的完整性，因而只得割捨了康里子山的簽名，細看之下，「康里巙謹封」的「巙謹」二字下還露出了「巙印」兩個朱文篆印的半印。

這件冊頁的風格很容易讓我們直接聯想到趙孟頫的信札，而康里子山寫來卻不若趙孟頫那樣悠然，他的輕重變化更為劇烈，轉折帶有更多的折筆，似乎更有二王草書的意味，其中更摻雜了許多小草書的字法在其中，康里子山卻不滿足孫過庭《書譜》那種字字渾圓飽滿的圓熟，看他「也」字突如其來彷彿鋼架般簡潔而方硬的結構，足見其藝術創作天分不容他循規蹈矩的步前人窠臼。

「巙印」局部與元代花押

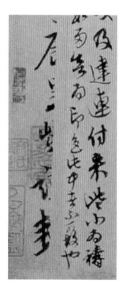

「巙印」局部

元代的花押是印史上極為特殊的一個族群，因為蒙古人大多不識文字，因而使用簡單的字體加上圖案作為印記使用，這是印章的實用功能，康里子山已深識書畫，自不會使用這類的

元代花押

印記，他的印章仍以細朱文印為多，這是趙孟頫開創的風氣。而半邊「巙印」，則表示康里子山的簽名被切割過。

元 趙孟頫 《致中峰明本札》 行書 紙本

30.5×62.7公分 北京故宮博物院藏

趙孟頫的信札，目前傳世也有相當的數量，他的信札，與他長篇的行書作品比起來要流利得多，但仍不失他字字穩重的特色，且行草連書少作，康里此信與趙孟頫在形式上接近，但筆法結字上，已有自己的風格。

元史中記載：「侍經筵，日勸帝務學，帝輒就之習授⋯凡四書、六經所載治道，為帝演繹而言⋯若柳宗元梓人傳、張商英七臣論，尤喜誦說。嘗於經筵力陳商英所言七臣之狀，左右錯愕，有嫉之之色，然素知其賢，不復肆慍。」康里子山喜用《梓人傳》，做為帝王的教材，教導帝王治國之道。

《梓人傳》，是唐宋八大家柳宗元的寓言佳作之一，「梓人」原意是以梓木為素材來製造樂器、飲器及射侯的木匠，在〈梓人傳〉一文之中，卻是領導眾人督造大廈的木匠領班。柳宗元寫此文以自敘的口吻，從一個木匠的工作來影射治國之方。康里子山必定也為了柳宗元文中殷殷企盼朝廷領導的制度而感動，因而引以為教材。

柳宗元初遇梓人的時候，梓人家中並不具備刀鋸一類的工具，只有墨繩尺規等測量器具，更誇張的是梓人連自己壞掉的床角也不會修，還領了比一般工匠高三倍的薪水，似乎是一個貪財而無能之人。但是，當柳宗元見到他督造京兆尹的官署時，看到梓人手持量具，指揮著拿刀鋸的其他木匠，沒有人敢違背他的意思，依照他在牆上所畫出來的藍圖，將大廈蓋好，並在上樑時只書上自己的名字。

柳宗元才知道，這是一個捨棄手藝，而致力於心智的工匠，「勞心者役人，勞力者役於人。⋯是足以佐天子相天下法矣。」一國的存亡，縣治群宰都是勞力者，需要勞心者來領導，而存亡的責任，後世也只會記得亡國之君，奸國之佞的名字，因而這樣的工

作是何等的重要。柳宗元前文說了宰相的重要，後文卻藉著無名的人引了一個問題：「如果蓋房子的人以自己的意思，要求工匠放棄世代相傳的智慧，最後就算蓋出了不好的房子，那也不是工匠的錯吧？」

柳宗元自己答道：「如果工匠不能信任自己世代相傳的智慧，而屈於金錢權力等利

北宋 米芾《中秋詩帖》
日本大阪市立美術館藏

《中秋詩帖》是米芾少數的小草書作品之一，米芾對於小草書的學習是直接由晉人的墨跡入手的，由於他個人風格明顯，用筆與唐人不同，從他「枝」、「月」字的收筆，以及重於迴繞的筆勢，與康里子山有異曲同工之妙。

唐 懷素《自敘帖》局部 777年 卷 紙本
28.3×755公分 台北故宮博物院藏

唐 懷素《食魚帖》卷 紙本 29×51.5公分
原青島市博物館藏

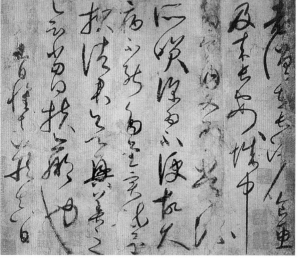

「……益之下，硬是漠視繩墨所量出來的正確結果，那麼這便是木匠的責任了，真正好的木匠應該要在這時候，堅守原則，離開這個崗位。」

柳宗元此文不但陳鋪了治國之道，更強調了君臣之間的信任以及節操。

康里子山選擇此文是有其特殊用意的，除了要提醒君王，朝廷裡君臣各自崗位的重要性及任務不同之外，還要有階層、工作的倫理，彼此服膺和尊重。康里子山所奉行的之師，但朔漠諸王卻力持由和世（玉束）南還，元文宗於是派遣使節迎回。和世（玉束）作了一年的元明帝，即被元文宗毒死，文宗重新奪回政權，然康里回卻因此對文宗失去希望，從此隱居不出。

康里回回在元仁宗、英宗朝時以儒家思想與當朝的帖木迭兒相抗，雖然成為勝利的一方，但是元代中期由於帝王政權更迭頻繁，勝利者也維持不了多久。元文宗於1328年得到了善戰的燕鐵木兒卻不服，率軍摧毀上都，……

這件事對康里子山必定也造成了很大的影響與震撼，因而《梓人傳》中所傳達的意義，正是不善征戰的康里家族在朝廷中盡忠職守，並為漢元文化奮戰的縮影。

康里子山此卷的字形以長形為主，與趙孟頫的王字系統風格迥異，頗類似唐代懷素的草書，又融合了米芾的飄逸，他入筆喜用側鋒，飄逸自然，迅捷無方，運筆的動作在手腕的提按，而不在指尖的使轉。在這麼飛快的行草中，更明白的顯示出他對於行草的用功，因而對草法字形的變換毫不遲疑，是他個人風格成熟的代表作。

上兩圖：懷素流傳下來的諸帖，風格各有千秋，而《食魚帖》和《自敘帖》與康里的氣息最爲接近，如「中」字的結字、入筆的流動感與撇捺的飄逸，在轉折間康里強調了草書使轉的圓弧，懷素《食魚帖》雖然方折較多，但上下字的牽帶行氣，以及緊結的字型，都讓人想到兩者的牽連。《自敘帖》字體較爲飽滿，也較狂放，是懷素的代表作。然而在卷首風格內斂的看到懷素以勻稱的線調，以筆端帶動線條，而不失千鈞之力，流暢迅速，與康里子山的用筆方式相同。

《奉記帖》

行草書　紙本　29.8×55.7公分
北京故宮博物院藏

人情誼之深切。

在這件作品中康里子山寫來特別閑雅，行氣的擺動也較為飄逸，可以看出他重視使轉，刻意在右方的筆畫所下的力道，如「前」捺筆、「復」與「得」以三點水旁代替雙人旁，而鋒利的側鋒入筆和圓轉的字形，往而不復，猶如庖丁解牛，無往而不自得。

者自然地隨著筆翰的遊移呼吸了起來。

而在某些特別的用筆，我們更可以看見文徵明受到康里子山的影響，如「來」不用捺筆、「復」與「得」以三點水旁代替雙人旁，而其字化捺筆為點筆，而字的最後一筆，「來」字化捺筆為點筆，而這方圓並用，頗有王羲之《初月帖》、《喪亂帖》的風味，尤以後四行的流利，在中段自然的燥筆之後，這四行輕重的韻律似在不著意間，「寄下」、「味」、「故」的對比，不著痕跡，餘字雖然不全是輕快迅速的筆調，但在這幾個字的方圓輕重轉折之間，卻讓觀

這也是件書寫給葉彥中的尺牘，尺牘中稱彥中為州判，根據《停雲館法帖》的刊刻《與彥中州判書》，中有「面成恩私以為禮部第二尚書」之語，可以推斷彥中擔任地方州判的時間大約是在1329到1332年間。

從幾件尺牘的內容看來，十四世紀的大都似乎文房具材不是十分的令人滿意，台北故宮所藏的尺牘中，請彥中托人找來香桌二件，並及海札中，還請彥中托人找來香桌二件，並及海味，以饗口福，可見彥中必然也明白大都的情境，康里子山也才能說得出口，更可見兩

康里子山寫給彥中的尺牘，尺牘中人情誼之深切。

明 文徵明《七言律詩四首》局部　行草書　紙本
31.5×222.7公分　上海朵雲軒藏

文徵明早年對康里子山的書風有相當的研究，在文家所摹刻的《停雲館帖》中亦收有康里子山寫給彥中的信札，文徵明的筆調，雖然力求字穩重，但其書法結字，在鋒利的筆毫運行間，實受康里子山影響極深。

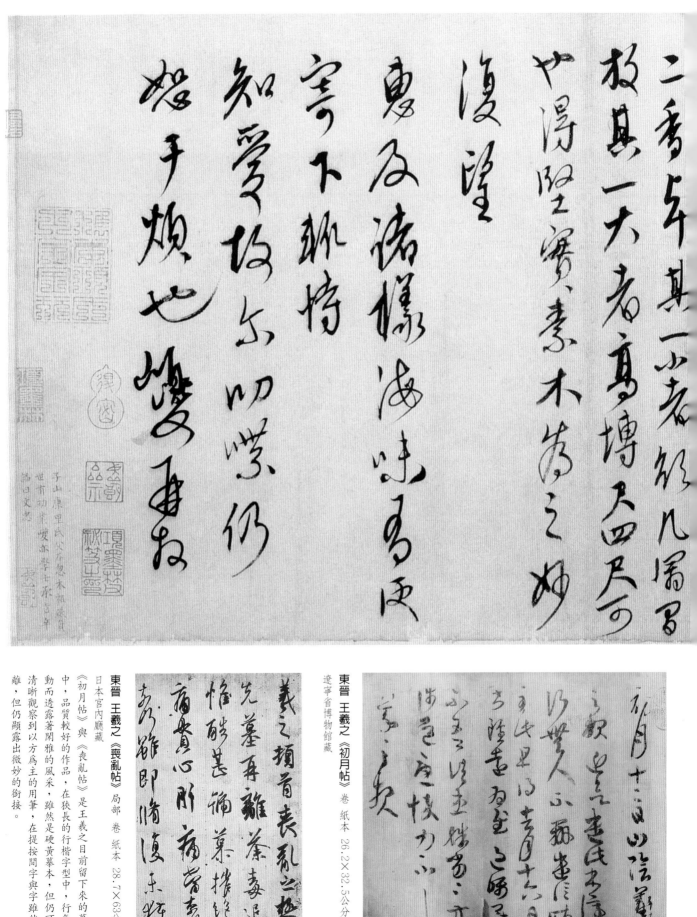

東晉 王羲之 《初月帖》
遼寧省博物館藏
卷 紙本 26.2×32.5公分

東晉 王羲之 《喪亂帖》局部 卷 紙本 28.7×63公分
日本宮內廳藏

《初月帖》與《喪亂帖》是王羲之目前留下來的摹本中，品質較好的作品，在狹長的行楷字型中，行氣流動而透露著閑雅的風采，雖然是硬黃摹本，但仍可以清晰觀察到以方為主的用筆，在提按間字與字雖然分離，但仍顯露出微妙的銜接。

本卷的內容乃是傳爲顏眞卿所撰〈述張長史筆法十二意〉，是顏眞卿向張旭請教筆法的對話，其內容含括用筆，章法，結字，意趣，並及鍾、張、二王及唐人書語，雖然字數不若孫過庭的《書譜》，但內容精要，在書論史上的重要性，並不下於荊浩的〈筆法記〉。

本卷除了內容比現在流傳的文本多了兩百多字外，康里子山還特地全篇使用了小草書來抄寫這一篇文章，書寫此卷時，康里子山正在奎章閣，故受書者麓庵大學士可能是其中的一員，我們知道康里不但負責帝師的工作，還曾爲了《皇朝經世大典》，挑選善書的文學儒士，「給以筆札，令其繕寫」。在京師的書學傳授，康里子山雖然沒有留下資料，但書名於朝的他，必然有其影響力和追隨者。

除了內容之外，整卷的流暢感仍讓我們直接的聯想到孫過庭的《書譜》，這是件秘書監曾收藏過的珍貴墨跡，後來輾轉流傳到了南方鮮于樞的手上，而自幼在宮中行走的康里必然曾經目睹過，或者經由其他的古人書跡受到感染，我們看到康里子山的書風如此飄逸，可見得他對於草法的熟悉，康里子山在書寫此卷時，雖然鋒毫穎露，但卻中鋒穩健，自然流暢，毫無抄寫的斷促氣息，與《臨十七帖》的風味完全不同。書寫到了卷末段，他狹長的字型出現的頻率變得較爲頻繁，字形的結構也不若卷前飽滿，有如風雷之氣，欲破紙飛去，許多風銳的筆畫，更讓人想起文徵明早年的行書。

元 鮮于樞《小草石鼓歌》局部　1296年　紙本

高26公分　日本私人收藏

鮮于樞的小草書，可能是得力於他對《書譜》的用功，而這件早年的鮮于樞作品，與他晚年的草書風格迥異，在書寫工具上與康里相類，入筆尖銳，鋒芒畢露，但結字嚴謹，顯示了必定曾下過極大的功夫，兩位努力投身漢化的書法家，在這方面都得到了相當高的成就。

唐 孫過庭《書譜》局部　草書　卷　紙本

27×892公分　台北故宮博物院藏

孫過庭以深得二王筆意，書名盛於中唐，其《書譜》一卷，更是流傳後世影響深遠的名跡，康里此卷似有比肩《書譜》之意，然而康里運筆迅速，鋒芒畢露，孫過庭字圖飽滿，先斂後放，實是各擅勝場。

《草書臨十七帖》

冊頁兩開 紙本 28.5×42.6公分和28.5×48.8公分
北京故宮博物院藏

款書是康里子山標準的虞世南風格的小楷書：「去歲在上都時所臨，殊未能得其萬一耳，康里夔記。」

元代帝王每年的暑季會離開大都，回到漠北的上都避暑，而康里子山最早前往上都的記載應該是迎元文宗登基的1329年，另外就是他擔任經筵官的時候，也有可能每年隨行。

這件手卷風格雖爲《臨十七帖》（王羲之的作品），但筆法、全是懷素，我們一見懷素的《論書帖》，便可以輕鬆的看出卷前輕鬆的筆調由何所出，而書寫到中段，古法漸多，轉折內縮，可能是受到刻本的影響，而漸有折筆方硬的氣息，攪折緊縮的字距，字與字之間的連接也不若他一般自我揮灑的流暢，我們看到一些他不常運用的痕跡，例如倒數第二段的「下具」間顯然有所遲滯，而該段最後「不」字的最後一筆的方筆重壓，也極爲少見，牽帶間似乎也有中段的意味。

這件作品的後段，明顯地有較多的傾側以及抬右肩的結體，字體的銜接之間，似乎是也有爲了卷長的空間而有所壓縮，而變形的因素在其中。這在前段尚未入帖，而後段又受外界因素影響的情況下，心不合手不應，難怪他要感歎：「殊未能得其萬一耳。」

東晉 王羲之 《十七帖》 拓本

《十七帖》是王羲之信札匯刻的刻帖，亦有衆多版本，然而對於墨跡摹本罕見的王氏書跡，《十七帖》的流傳，對於一般書家學習王羲之書跡是十分重要的。但也由於是刻帖，畢竟不如紙本來得容易讓人遐想王羲之的晉人風采。此帖是《十七帖》之〈嚴君平帖〉、〈胡母從妹帖〉、〈兒女帖〉、〈譙周帖〉、〈漢時帖〉。

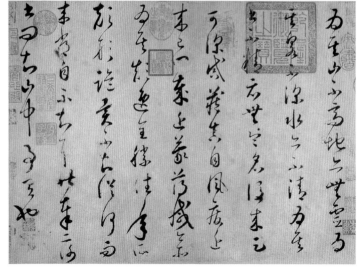

唐 懷素 《論書帖》 局部 卷 紙本 28.6×40.5公分
遼寧省博物館藏

《論書帖》是懷素書跡中小草書一路的風格，懷素的小草書不以指力勾動筆法，而以腕間的提按爲主，因而線條的粗細變化不若孫過庭那樣多變，其《自敘帖》更是明證，康里的草書作品中，繼承了這一路的筆法，因而流利飛快，飄然動人。

莊周云司馬相如揚子雲
此善畫不
故以民性妹平易故在
多與可言也七十而尊
官清慎然甚以比以牧申
來而云言主輝四書信
之省也
吾于古文西法同生烺蠶
以筆唯不著高未娥子
吾此娥便同主波子肉如
孤為士夫人金里圖高矣六
情之為曲故空亦

出代用以左夫人而以高氏
志不足人依乙之高未
因為達府溝畫左是謹
母帝時立氏如真之里
五章以來偽子畫又精
好立而親也波子弦畫
志不云因筆一形畫可
因不為皇告
清洁蘭為子相主而安睡
清敬左臺音句不爾獨情
司如虔著不東西以初可
好之六以畫可中于藝子
堂畫經清可皇言不
波子

去歲在上都時兩臨殊未能得其萬
一耳 康里巎記

康里子山留下了不少書跡是寫給彥中的，而對於葉彥中此人的認識大部分都是根據《謫龍說》卷後的跋語，其中最重要的是胡悌的跋語：「彥中公少年登朝，赫然有聲，晚乃仕於郡縣。平息交好與子山獨密。」

另外，在姚桐壽的《樂郊私語》中提到葉彥中，字大中，松陽人，歷江南行臺架閣館勾，至正六年（1346）時知海鹽州。在三件存世的墨跡中，《謫龍說》款書是「彥中判府」，表示已經是在地方郡縣為官，所以可能是最晚的一件作品。

從內容來看，〈謫龍說〉也是柳宗元的一則寓言，乃是他貶謫時所寫，內容是一群少年在遊玩時，遇到天上白龍因罪貶謫而被化為凡間女子七日的故事。柳宗元寫此文似有為自己抱不平的意思，而康里子山為曾同在朝廷為官，而今遠放的彥中書寫此書，似乎也有共鳴。

〈謫龍說〉的筆調比起台北故宮博物院以及東京國立博物館的兩件尺牘，都要鋒利飛快得多，而其中如「辰」、「天」字，已經有了章草的筆法。康里活動的時間，趙孟頫已經離開大都許久，然而繼承趙孟頫章草並留下作品的鄧文原，在泰定初年，也曾任泰定帝的經筵官，這可能是康里接觸章草的一個管道。康里子山此卷在流利的運筆中，字形變化較多，比起《梓人傳》而言，豐富許多，而重墨方筆的摻雜，更使得這件作品韻律頓挫，在奔馳中仍讓人忍不住停下來細覽一番。

我們可以將之與東京國立博物館另一件

明 宋克《孫過庭書譜》
每頁20.3×12.4公分 美國普林斯頓大學美術館藏

章草 冊頁 紙本

宋克是明初著名的書家，他受學於康里在杭州的學生饒介，因而在趙孟頫的影響之外，得到了康里子山鋒利而飄逸流轉之妙，他所書寫的章草、行書筆意更為濃厚，比起鄧文原的點畫具求形似，有意趣上的差異。

作品比較，再配合給彥中的款書，這件手卷可能是康里子山晚年的作品。

下圖：元 鄧文原《臨急就章》局部 手卷 章草
23.3×368.7公分 北京故宮博物院藏

鄧文原與趙孟頫、鮮于樞並稱元初三大家，而他晚年被趙孟頫薦入大都之後，直到死前兩年才告老回到故鄉。雖然書名不及其他兩人，但亦名重一時，他對於章草的用力，應當是受趙孟頫的影響。這卷《臨急就章》，正是他留下來的證據，雖然較之趙孟頫，略嫌僵硬，但仍可見其用力至深。

《草書謫龍說》局部

《草書詩書》

三卷 日本東京國立博物館藏

康里子山一生的活動範圍大多在元代的京城——大都，也就是現在的北京，這或許是為什麼現在北京故宮收藏了這麼多件康里子山的作品的緣故，但最為人知的三件代表作，卻不能不首推日本東京國立博物館所藏的這件長卷。

這件長卷一共裱裝了三件康里子山的精采佳作——《李白古風詩》、《秋夜感懷詩》、《唐詩草書卷》，然而由整卷的保存狀況看來，這件作品似乎在明代中期之後，又經過好事者的剪裁。

全卷除了康里的作品之外，還有三段文徵明的隸書跋語，以及張雨飛揚的草書、近代羅振玉的觀跋，不論是哪一段，都是極為難得的作品。

然而，奇特的是排列的方式及跋語的內容，卷首竟以文徵明的跋語起首，接著是流露出許多飛白的效果，而入筆之處，也不如《謫龍說》或《梓人傳》那樣的全用尖鋒入筆，在許多地方，可以看到他刻意的用頓筆為起筆，例如「人」、「開」，然後再展開他一貫飛快流暢的筆勢，在字形重心的安排上，他亦不求長形字形的飄逸，許多字的重心甚至都上下飄動不已，如「城」、「緣」，這樣詭譎的結字法，很可能是他受到江南的新書風衝擊所致；在楊維楨、張雨等人的作品中，時時可見這樣用矛盾的戲劇性衝突著傳統，而又表達出對傳統的深刻認識的風格。

《李白古風詩》是全用章草的筆法所書，此卷可以看到他在強調章草的雁尾的筆法時，與早年的小草書中偶爾使用的流利筆法，已經有很大的不同了。他在這件作品

文徵明的首段跋語，說明前段應當是至和元年（日人以為是至順之筆誤）康里子山三十四歲時所書陶淵明詩，「時有鍾法而天真爛漫」，或許是一段行楷書，然而，現在的長卷中卻未能見到，當是被剪裁去了。

如《李白古風詩》和張雨的行草跋語，再來又是文徵明的次跋，以及康里自書十年前自作的《秋夜感懷詩》，然後是文徵明的三跋，最後才是《唐詩草書卷》。

中，在重壓筆腹之後，再放恣地撇出，因而

文徵明初跋

文徵明的隸書在明代中期是具有指標性的，一來他的筆法簡明特殊，二來他的書名顯赫，從學者眾，因而對於明代中後期的隸書風格有極為重要的影響。文徵明在此卷中考證了康里子山的生平以及仔細的校對了明在此卷中出現的陶淵明詩，可見他對於康里子山的重視，以及研習古帖認真的精神。

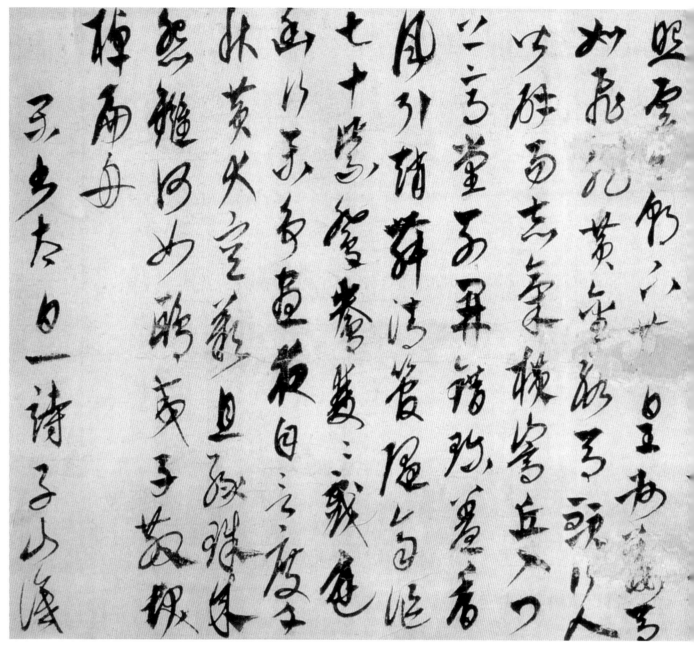

《李白古風詩》 卷　紙本　35.4×63.8公分　日本東京國立博物館藏

張雨跋

張雨此跋與康里子山的《李白古風詩》，向來被稱爲雙璧，兩者皆是元代中期書家的傑作，雖然保存狀況不佳，但張雨如狂風暴雨般的個性書風在此跋中，直動人心魄，字姿態橫生，而出人意表。張雨雖然得趙孟頫眞傳，但不以流暢的草書聞名，反而在嚴整的楷書風格中，突破了溫文的氣息。

文徵明二跋

文徵明此跋中對康里子山對古法的理解推崇備至，他說「一時人但知其縱邁超脫，不規撫前人，而不知其未嘗無所師法。」師從古法的脈絡，是帖學書學源流的特徵，這或許也是文徵明使用古代的隸書而不使用其他書體來題跋這卷名跡的原因。

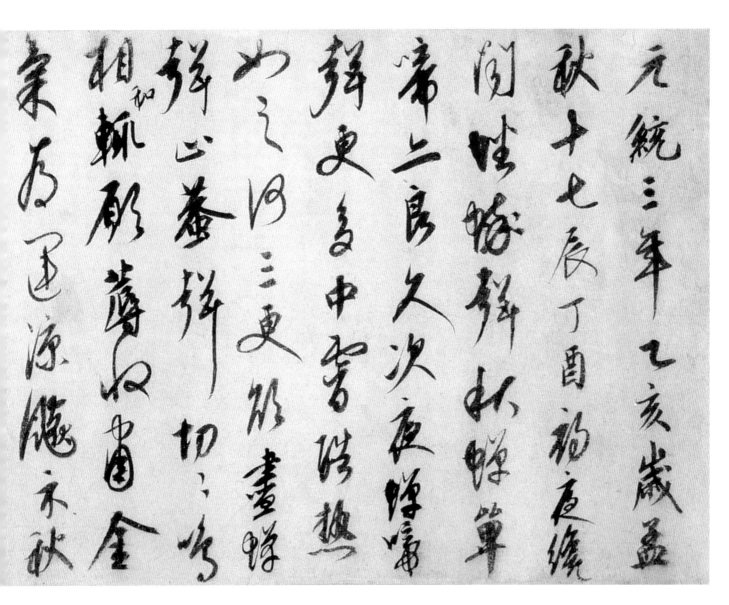

元統三年乙亥歲蓋
秋十七辰丁酉病夜纏
閤吐晙群秋蜂草
帝二良久沈夜蜂嘴
舜更多中雲踥熱
幼之因三更然畫蜂
群心養群切心考
相輒耶蓴和雷全
集爲匭源寬示秋

文徵明三跋

文徵明此跋中說到他在相城家中見到這三帖，當時應
當有陶詩一帖而無唐人草書詩，當時文徵明尚落款文
壁，弘治庚申年，自稱文壁，年方三十歲，他將此三
帖借回家，觀覽數月，必定受益甚深。

第二件作品是康里子山於至正四年
（1344）任江浙行省平章事之時所書，當時人
在杭州，而康里子山所書的詩卻是九年前的
舊作，詩中說「輒願廥收蕭金氣，爲運涼飆
示秋意」。一掃沈陰秋月明，欲蒸既盡清風
至。」康里子山作此詩的時候，正是順帝至
元元年（1335）當時伯顏弒后，唐其執謀
逆，康里子山作此詩頗有欲清朝中亂逆之
意。而十年後，在杭州「偶記而錄之」的時
候，或許也頗有此二欲歸朝於帝側講經筵，心
念朝綱的感念吧。

這件作品的行氣、字形與康里子山的行
書風格看似十分的相似，但用筆實有新意之
變化，在中年的康里子山作品中，很少看到
他使用像「金」字那樣的捺筆，側筆刷出
而無迴繞之意。而如「統」字那樣的入
筆，則頗有歐陽詢筆法的趨勢，康里子山的
結字似乎也有更爲緊結的趨勢，「中」字以
端莊的行楷爲之，而不若以前隨意的以草書
的結體帶過，整體的韻律，充滿了頓錯性，

22

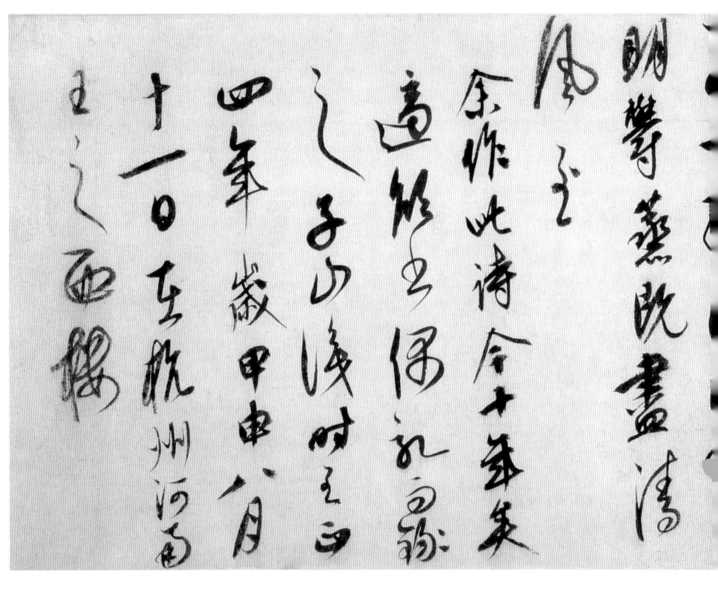

《秋夜感懷詩》 卷 紙本 28.9×82.2公分
日本東京國立博物館藏

入筆的法度輕重交錯也是一個關鍵點，康里子山在這件晚年的作品中，充分的表現出他晚年的行書已經突破了他熟極而流的缺點，逐漸轉入人書俱老的妙境。

元 楊維禎 《張氏通波阡表》局部 卷 紙本
38.1×277.7公分 日本東京國立博物館藏

楊維禎書寫此作時已經七十歲了，康里子山也已經過世二十年了。楊維禎是元末江南一帶將章草與行草書合為一體，極具創造力的一位巨匠，這件作品不若他其他的草書狂放，因而更能見到他筆法的細緻，在草草的古法之中，將字形作趣味性的轉換，在沒有墨跡的情況下，以自己的筆意加以揮發，因而得到了新的趣味，與趙孟頫元初復古的循規蹈矩，元末顯然有更浪漫的作法。

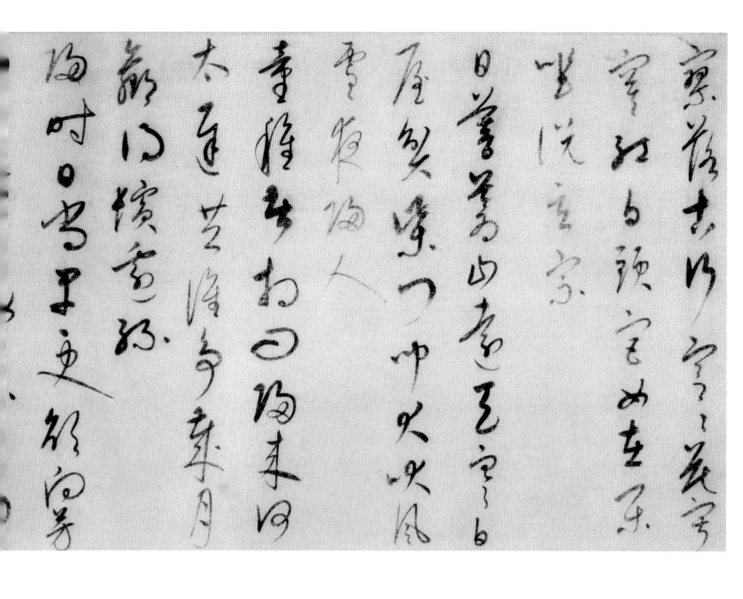

康里子山中年的作品，書於元統二年（1334），是他四十歲在大都所書的作品，一共錄了六首唐人的五言絕句，分別是第一首元稹的〈行宮〉、第二首劉長卿的〈逢雪宿芙蓉山〉、第三首趙嘏的〈到家〉、第四首崔國輔的〈中流曲〉、第五首李白的〈秋浦歌〉、第六首劉禹錫的〈題壽安寺甘棠館〉。

這件作品與《秋夜感懷詩》相比較，更可以看出康里子山在這十年間的改變，這件作品以草書的字型為多，運筆飄逸迅速，而轉折時，則在提筆之後，筆鋒微微牽帶而過，因而迴繞迅速，像《唐詩草書卷》中那種上揚的捺筆，完全看不到《秋夜感懷詩》中的捺筆幾乎都是向下的圓形飛勾狀，如「人」、「更」、「太」等。

而字形的拉長，更可以在「雪」、「羞」等字明白的表現出來，這種拉長的作法，與他熟練而流利的行氣運行是共生的美學產物，也是中國書法家創作時獨特的線性閱讀方式。康里子山雖然日書三萬字，但過於嫺熟卻是他的致命傷，趙孟頫尚不能脫後人的批判，康里更難逃文人尖酸的批評。然而可以確定的是，以藝事來指導帝王的他，並不是只是一個教書匠，在手摩名跡，目睹風采的同時，他的書風也有了新的刺激與進步，這才是一個藝術家真正的動力來源。康里子山，實無愧也。

被裝裱在長卷最後的一件作品，反而是

說與畫師曾水鏡
一種青黃羞通邊
生愛活意在花鮮

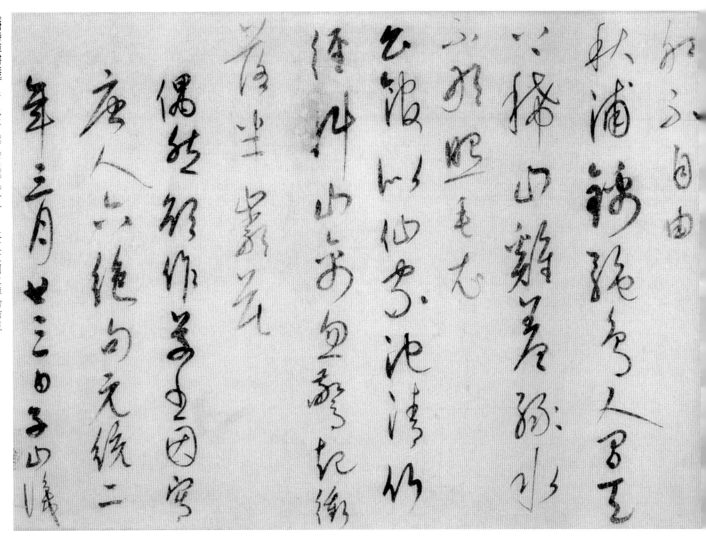

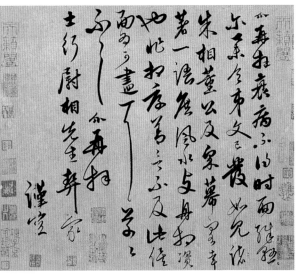

饒介曾於康里子山學書，從這件尺牘中可以清楚的看到一些康里子山書風的影子，如流轉的用筆、「也」字的特出、「色」、「殊」的尖鋒入筆，饒介的書風比起康里子山更有溫文的儒生之氣，這可能是因為他長年在江浙淮南，與康里的活動交集並不多，因而江南文雅之氣較勝。

馮子振是元文宗時期的著名書家，大長公主的雅集中便有他的參與，他的用筆與康里子山有極為微妙的相似性，馮子振喜用折筆、字體緊湊，而字體略帶弧度，尤愛伸長強調，他也是一個書寫迅速的書法家，無論勾撇頓按，皆鋒芒畢露，看他的撇筆，以及某些化為重點收尾的捺筆，豈不是與康里子山如出一轍？

康里子山在朝的時候，求書者眾，為宮廷書碑書額，也是他的工作之一，因而除了世人所熟悉的流傳墨跡之外，有碑碣拓本，也是必然的，但是這部分卻極少被人注意到。

康里子山留下的碑拓並不在少數，但這件《清河郡張公神道碑》，卻是其中少見的行書碑。行書碑的傳統可以上追唐代的《集字聖教序》，中唐之後乃至宋元，皆有許多行書碑傳世，趙孟頫所書的《仇鍔墓誌銘》、《湖州妙嚴寺碑》皆是元代著名的行書碑，因為趙孟頫顯著的聲名，因而墨跡被珍重的保留了下來。

這件《清河郡張公神道碑》，書於至元六年（1340），是康里子山晚年時期的作品，從書風來看，頗有趙孟頫的影子，如捺筆，「于」字勾筆以及「重」字寫完最後的橫畫之後再書寫中間的直畫，這都是趙字的習性。

但看一些較特殊的字型，還可以看到一些別的書風因素，例如「百」、「若」字的書寫方式，顯然是出自《集字聖教序》，其中康里也摻雜了他獨自的風格，如「致」字最後的收筆，是康里最常使用的迴繞式尖峰收尾。康里子山擅長的虞世南書風書寫的小楷並沒有被用來書寫這篇墓誌銘，可能有著特殊的原因。

而從其他的碑上還可以看到康里子山及其家族，其實還擅長另一種更有碑刻傳統的書體，做爲北方書學的繼承，可惜的是，碑碣的形式與書體有固定的限制，因而康里子山書風的開創性，未能在他的碑碣上表現出來。因而，他的碑拓，少爲人注意，而隱於史料與尚未爲人注意的書史另一面之中。

唐 釋懷仁《集王字聖教序》局部 拓本

《集王字聖教序》，也是後人學習王義之書跡的重要教材之一，是由唐代僧人釋懷仁由當時所流傳的王書中集字而來，其中某些字有假借，有拼湊，雖然集字難得王義之行氣，但基本上單字的筆法仍不失王字的特色。

下圖：元 趙孟頫《湖州妙嚴寺碑記》局部 楷書 紙本 34.2×364.5公分 美國普林斯頓大學美術館藏

《湖州妙嚴寺碑記》是趙孟頫早年的行楷書丹被保留下來的墨實，他的捺筆較晚年爲長，筆畫彈性柔軟度較高，因而更顯流暢華美。

湖州妙嚴寺記
前朝奉大夫大理
少卿牟巘記譔
中順大夫楊州路
泰州尹兼勸農事
趙孟頫書并篆額
妙嚴寺本名東際
興郡城七十里而近曰吳
山西傍洪澤北臨洪城
暎帶清流而離絕蹢躅塵
誠一方勝境也先是宋
嘉熙間是菴信上人
鳥叔聞於此
行部經適雙徑佛智偓
閒禪師飛錫至止遂以
妙嚴易東際之名深有
妙嚴易徒古山道安同
貞叢其徒古山道安同
志合廬募緣建前後嚴
堂翼以兩廡莊嚴佛像布
置大藏經琅函貝牒
互森羅念里民之遺骨

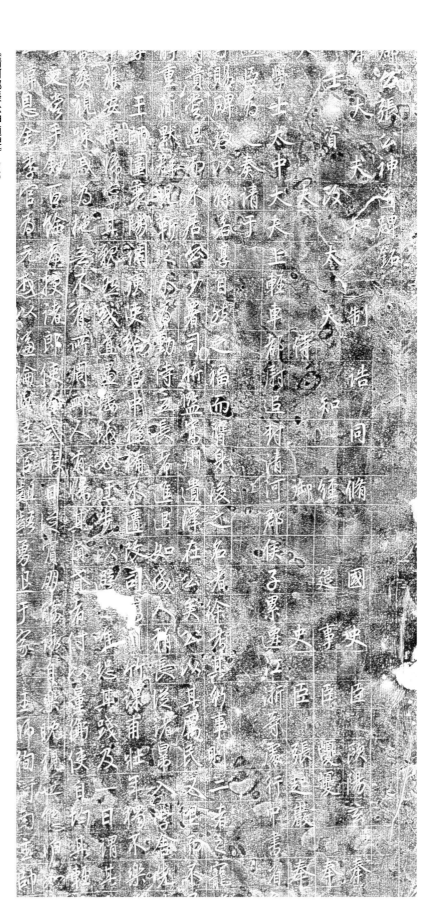

公張公神□□銘

王大夫改和□制誥同僚國史

資太中大夫□詩知□國史

學士太中大夫王輕車都尉追村清河郡□子□遷□史臣

□□碑以秦清于公少尹□侯□臣漢陽□

賞官□春日□□而遷村□鄉□建□事

覩□少尹□□偏而遷□□子□遷江浙等處張進嚴

張公□調侍御史給侍中侍之長□□□□史張進嚴

□諮□監察□□遣澤□□中書道奉

□調□□□□□□□君不□遺澤□奉

27

《諸色人匠都總管府達魯花赤竹君之碑》

1338年刻 原碑藏於內蒙赤峰市翁牛特旗
拓片 261×108公分 北京圖書館藏

康里子山的父親不忍末從學的許衡，在這樣「教諸生習字，必以顏魯公為法。」而虞集也曾有「至元初士大夫多學顏書」的說法。書

史上更記載康里回回正書學顏魯公，在這樣的風氣之下，康里子山學習並善用顏眞卿的書法，並不令人驚訝。

然而，在帖學大盛的元、明書壇，顏體的碑額並沒有繼續流行下去，一方面是明初朝廷對於館閣體的熱愛，另一方面顏眞卿的書法，在明初行草書極度地找尋出路的時候，並沒有發生效果，因而，我們所見的墨跡中，以顏書為框架的作品，依舊成為少數。就算是到了明末的傅山，在鼎革後如此推崇顏眞卿，也沒有依循著顏眞卿的窠臼，而是在美學的角度裡，開發了自己的新天地。

康里子山的這塊碑，立於內蒙古赤峰市，有著顏書開張的結體，但筆畫間仍不免

略帶姿態，由於保存不善，難以清晰的看出他的筆法，但，大體上看來是接近顏書中晚年的風格，頗類《顏勤禮碑》與《顏氏家廟碑》，安排妥貼，而不求滿溢字格，筆畫的渾厚更具一功，與早年雖具姿態但筆力略帶柔媚的氣息不同。

元代北方書寫顏書的風氣可以追溯到金代的傳統，王惲、姚樞、商挺等從金入元的士人，對於顏體書風都十分的擅長，在仕元期間，也十分的留意顏書流傳，從王惲的記載，我們知道當時大都流傳的顏書拓本不但精且多，相較之下，入明的元代士人，書學取向就完全不同了，對於流美的細膩追求和個性的豐富變化，正是明初書壇朝野間爭奇鬥豔之處。

唐 顏眞卿《多寶塔碑》局部 752年 楷書 宋拓本 原碑藏西安碑林博物館

《多寶塔碑》是顏眞卿早年的書跡，婉熟道勁，比起晚年書跡，用筆略顯鋒芒，而姿態與初唐大家略有相似之處，雖然尚未成熟，但是對於嫻熟於虞世南書體的康里子山而言，《多寶塔碑》的風格，可能更容易入手。

唐 顏眞卿《顏勤禮碑》局部 779年 楷書 拓本 北京故宮博物院藏

《顏勤禮碑》是顏眞卿晚年為祖父所書的神道碑，為其晚年代表作之一，用筆勁健爽利，遠勝其他傳本，結體在飽滿中蘊含穩定的空間佈局，磅礴的氣勢，偉岸天成，轉折處外圓內方，筆法豐富，自古以來便為人所稱道。

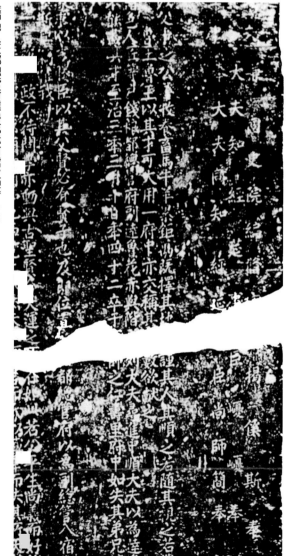

《諸色人匠都總管府達魯花赤竹君之碑》局部

沙磧茫茫塞草平沙泉下馬滿囊盛曾於王會圖中
見真㒵天山雪外行 聖德只今包宇宙邊庭隨處
樂農耕生綃半幅唐人筆畫興 君王駐遠情

奎章閣授經郎從仕郎臣揭傒斯奉 勅題

元 揭傒斯《題畫詩》

楷書 紙本 高40.9公分 台北故宮博物院藏

揭傒斯（1274～1344），字曼碩，龍興富州人。元代著名的文學家兼歷史學家，延祐初由程鉅夫推薦入朝為官，曾任奎章閣授經郎、翰林侍制等，後詔其修遼、金、宋三史，任總裁官，卒於史館。其文敘述嚴整，其詩清麗簡約，亦擅楷、行、草書。《諸色人匠都總管府達魯花赤竹君之碑》的碑文即揭傒斯所撰，康里巎巎所書。此幅《題畫詩》之書法，清柔端秀，雖無顏真卿書的剛勁，卻也有唐人韻味。（洪）

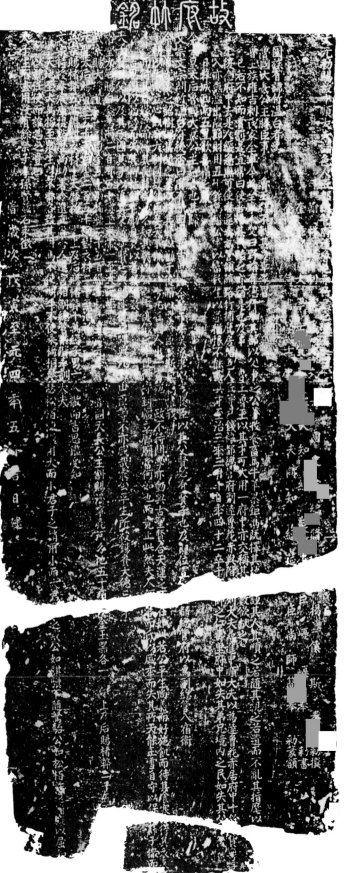

從康里子山談元代北方的藝文活動

我們已經在大量的趙孟頫、鮮于樞等的研究中，可以瞭解到元代江南頗為興盛的藝文活動，相較之下，元代北方的藝文活動，資料較闕如，然也並非一片寂然。元代的皇室在漢化的過程中，對於漢族士人（儒生）所必執的筆墨書畫，也有著一定程度上的愛好。

在蒙古人以強大的軍事力量火速併吞歐亞大陸的時候，尚有「蒙古色目人為官者，多不能執筆花押」，例以象牙或木，刻而為之。宰輔及近侍官至一品者，得旨則用玉圖書押字，非特賜不敢用。」蒙古人在元太祖之前原本沒有文字，在統治中國之後，執筆為文——官僚體系和儒臣文士的文化已經不再是簡單的翻譯官所能勝任的了，它立即成了迫切的一件要事，同時也是一種潛存而隨時可以引爆的危機。

學文之後，執筆便成為外來種族對漢人書畫接觸的契機。據傅申教授的研究，成吉思汗滅金之時尚未有計畫地接收金朝內府的典籍書畫，元代內府的藏品，是在忽必烈時代奠定的，估計主要以南宋內府的舊藏為主。元世祖忽必烈首先在1266年將「宏文院」徙至京師。1276年二月伯顏入臨安之後，立即封府點庫，同年便將南宋內府的書畫直接運到京師的秘書監。秘書監是一個專門檢管「歷代圖籍，陰陽禁書」的地方，在伯顏攻下南宋之時，「宏文館」已經在1272年改回成秘書監了。除了帝王特地欽點為君臣共賞書畫的奎章閣、宣文閣外，秘書監一直是元朝宮廷保存修復書畫重要的機構。秘書監曾經收藏的書畫，包括了鍾繇、謝安、大小二王、唐宋諸名家，亦包括了孫過庭的《書譜》，這件書跡，可能在元初制度尚未健全時流出，而後到了鮮于樞的手上，成為影響他一生書風的重要作品。

當時王惲在京師為官，與秘書監事為好友，得以日日觀看書畫，並將之記錄在他的著作《秋澗大全集》中的《書畫目》中。忽必烈必烈更遣程鉅夫前往江南，搜訪遺逸，使得趙孟頫等人得以北上，造就了元初南北的重要藝文交流。

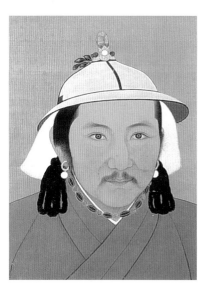

元文宗像 冊頁 絹本 設色 59.4×47公分
台北故宮博物院藏

元文宗在位的時間只有短短三、四年而已，但卻是元代北方朝廷藝文活動的一個高峰。由於元文宗是一個能書善畫亦能做詩的少數蒙元帝王，而他在位的第二年便設立了奎章閣，當時閣裡的官員如虞集、柯九思、康里子山、張景先、李洞等，皆是朝廷一時之選的名士，對書畫藝術的保存和推動，都產生巨大的影響力。此像元文宗留有髮辮，著單色袍，戴頂上嵌有紅寶石的七寶重頂冠，有別於漢人王朝著龍袍、戴龍冠的皇帝裝扮。（洪）

元初幾位皇帝對於中國書畫都有相當的興趣，尤以元仁宗（1311～1319）以及大長公主姊弟兩人最為人稱道，元仁宗不但重科舉，而他對趙孟頫、王振鵬、李衍等人的青睞，也是使這項藝文活動興盛的原因之一。

至治三年（1323），大長公主在南城的天慶寺召開了一次雅集，受邀的文人有袁桷、鄧文原、馮子振、柳貫、李洞、趙巖、杜禧、吳全節等人，皆朝廷一時名士，現在確定的大長公主的藏品有《定武蘭亭》、《唐摹鍾繇賀捷表》、《黃庭堅松風閣詩》、《徽宗扇面》、《宋高宗書洛神賦》等。其餘宋元名跡亦不在少數。而這僅是元初大長公主的收藏，尚未列入趙孟頫曾奉仁宗敕令所題跋的《快雪時晴帖》和其他名跡。

元文宗時期的奎章閣，則是元代北方朝廷藝文活動的一個高峰。文宗是一個能書善畫亦能作詩的少數蒙元帝王，他在即位的第二年便設立了奎章閣，對文藝的愛好，很可能是受了他的姑母大長公主的影響。除了康里子山的主持之外，還有鑒書博士柯九思、虞集等人。虞集是漢學大家，兼善書法，據說他曾在張雨面前「連書七十二家」；柯九思則是元文宗1325年尚未即位時，便在南京相識的，柯九思也是一位精於鑑賞的收藏家，據聞家藏可比米家「書畫船」。從柯九思進貢給文宗皇帝的《晉人書曹娥碑》、《趙幹江行初雪圖》、《定武蘭亭五字損本》等作品，便知他的收藏並非泛泛，而元文宗也曾賜《王獻之鴨頭丸帖》給柯九思。然元文宗

康里子山和他的時代

年代	西元	生平與作品	歷史	藝術與文化
元成宗 元貞元年	1295	康里子山生於大都。		趙孟頫作《鵲華秋色圖》。鮮于樞作《歸去來辭》、《張彥享行狀》。

對於書畫的雅好，以及設立奎章閣與集賢院、翰林院等的制度功能，導致朝廷人事權力上的衝突，致使虞集、柯九思等人便常受到其他朝臣的「劾諫」，而隨者元文宗駕崩，失去權力依靠的南方文人，在朝廷一波波的權力鬥爭中，紛紛敗下陣來，於是間接的也促進了江南更為頻繁的雅集與藝文活動。

宣文閣是奎章閣的變身，周伯琦、揭傒斯、歐陽玄是目前我們所知其中最有名的書法家之一，周伯琦留在米芾《弊居帖》後的題跋，說明了他的書風亦受到了趙孟頫的影響，而這件米芾名跡亦曾在元代的北方流傳著。

這時期皇室的收藏更增添了《智永千字文》、《蔡襄謝御賜詩表》、《王羲之遠宦帖》等等，元代皇室更將《蘭亭序》、《智永千字文》之刻石置於宣文閣的紀錄，表示了對古代法書的尊崇。

康里子山對元代皇室的書畫收藏做出了重大的貢獻，這方面的功績可以在他著力於保留這些書畫的機構之上看出來，如宣文閣的設立。但書畫對於康里子山而言，藝術價值似乎無法勝過教育價值，他致力於使蒙元帝王接觸中國書畫，似乎是一種漢化儒家教育的手段而已，就連在虞集這樣精於典章制度的人與柯九思的精鑒眼力之下，奎章閣亦沒有留下任何書畫譜的編纂痕跡，目前亦找不到有關這方面的任何典籍帳簿之類的東西。康里子山對於書法的用力，確實達到了卓然獨立的成就，但柯九思之類的風流人士一旦離去之後，康里一言保留的「宣文閣」則成為「進講經筵」的學堂，在努力的苟延殘喘之後，也隨著康里子山的過世，而逐漸黯然。

元代內府的收藏，後來也有計畫的被明太祖朱元璋所接收，在分封諸藩時，成為賞賜的珍寶，雖然流散，但對於明代文人藝壇影響，亦有相當的影響。據傳申教授對明初「司印」半印的研究，蘇東坡《寒食帖》，亦極有可能是元內府的收藏。

大都，這個充滿著種族歧視的地方，在政治力以及藝術力的交錯下，也保存了難以令人相信的寶藏。

可惜的是，蒙元帝國傳統的政治氛圍，使得朝臣常處於政治的角力中，書畫只能依賴帝王的喜惡來去，無法造成燦爛的藝術氛圍。康里子山對於書法的愛好，目前流傳下來的，也僅表現在他對書學、古詩文、帝王教材上的一面。

雖然鮮為人知，但康里子山亦留下大量的顏體楷書碑，則顯示了他在朝為官時，為宮廷中作書碑的風格。關於他的哥哥康里回回，陶宗儀記載著：「回回……正書宗顏魯公，甚得其體。」康里子山很可能因此對顏體相當熟悉，元初的士大夫也有多學顏體的風尚，顏真卿大字的風格，在金代的北方就已經流行了，元初王惲亦在大都見到多本的顏真卿拓本，我們在趙秉文的書法中也略可以看到那種結字欲滿溢出空間的特色。

康里的書風不但囊括了帖學的傳統，也有碑學的顏體，在他的作品中，展現了十四世紀北方的風格的承續，以及尚未蒙發的十五世紀。他的家世背景，使他得以在毫無文字背景的王朝中，成為帝王身邊無法撼動的旗幟，標示著漢人文化在這片土地上的重要；而書畫在漢人文化中，更是無法截斷的一泓秋水，或許他只是為了教育（自己或帝王）而習字，但仍然在書史上發生了強大的影響力，這或許是崇尊趙孟頫的復古族群所未料及的吧！

閱讀延伸

《中國美術全集》之《宋金元書法》，台北，錦繡出版社，1986年7月。

《元代書法》，王連起主編，上海科學技術出版社、商務印書館（香港）有限公司，2001年12月。

《海を渡った中國の書》，大阪市立美術館編，日本，讀賣新聞社出版，2003年。

《大汗的世紀》，台北，國立故宮博物院，2001年10月。

年號	公元	康里子山事略	時事	藝文
仁宗 延祐七年	1320	康里子山任秘書監承。	敕翰林院修仁宗實錄。仁宗崩，皇太后復任鐵木迭兒爲右丞相。	楊維楨築萬卷樓於鐵崖之上，去梯研讀春秋五年，因號鐵崖。李衎卒。
泰定帝 泰定元年	1324	康里子山在秘書監任職。		
泰定帝 泰定二年	1325	康里子山升秘書太監（從三品）。	頒《道經》於天下名山宮觀。瑤民、息州民起義。	虞集書隸書《飲中八仙歌》。
文宗 至順元年	1330	任群玉署升爲群玉內司事，子山以禮部尚書兼文，子山正書《大都城隍廟碑》。	左臣趙簡請開經筵及擇師傅，命張珪、吳澄、鄧文原等以《帝範》、《資治通鑑》、《貞觀政要》進講。	柯九思爲奎章閣鑑書博士，題趙孟頫書《黃庭經卷》。
至順二年	1331	康里子山爲信卿侍郎書《梓人傳》。虞集撰	浙西水旱，民饑，遼東飢民無數。九月十月太湖溢，淹沒民居數千家。	《皇朝經世大典成》。倪瓚持張雨書求虞集爲其兄撰碑銘。
至順三年	1332	康里子山題《宋人溪山無盡圖》。	命奎章閣學士以國字譯《貞觀政要》。文宗卒，寧宗即位四十三天崩。	柳貫題趙孟頫《重江疊嶂圖卷》。
順帝 元統元年	1333	康里子山侍經筵，勸帝務學。爲麓庵大學士書《逃筆法卷》。	燕鐵木兒卒，妥歡貼木兒即位上都，是爲順帝。湖南廣西起義不斷。	
元統二年	1334	康里子山書《唐詩草書卷》。	京師地震，山崩陷爲池，死者眾。	楊維楨任錢清鹽場司令。吳叡書隸書《離騷卷》。
至元二年	1336	康里子山題周朗畫《杜秋娘圖卷》，書杜牧之長詩。	瑤民起義久壓無功。江浙大旱，民大饑。	吳鎮作《中山圖》、《漁父圖》。
至元三年	1337	康里子山題《定武蘭亭序》。	廣東朱堯卿起義，汝寧棒胡起義。漢人、南人、高麗人不得執兵器，有馬者拘入官。	倪瓚寫《墨竹圖》並題。
至元六年	1340	康里子山三月跋《化度寺碑》。七月子山建言重行科舉，帝納其言。	奎章閣罷，宣文閣建。中書大丞相伯顏黜爲河南行省左丞相，於途中病死。禁民間藏兵器。	倪瓚與柯九思、黃公望於玉山燕集。吳鎮書草書《心經》。
至正四年	1344	康里子山在杭州任江浙平章政事。五月十六跋趙孟頫《常清靜經》。八月作《秋夜感懷詩卷》。	四川上蓬反元起義，道州賀州瑤民蔣丙自號天王，攻破連桂二州。	《遼史》成。揭傒斯卒。倪瓚作《春亭林靄圖》，題夏圭《千巖競秀圖》。吳叡作篆書《千字文》。
至正五年	1345	帝以翰林學士承旨招還康里子山歸朝，五月抵京，至京七日感熱疾卒。		《金史》、《宋史》成書。楊維楨作梅花百詠序。俞和書小楷《急就章》。